LETTRE

D'UN

COMÉDIEN FRANÇOIS

AU SUJET

De l'Histoire du Théâtre Italien écrite par M. Riccoboni, dit Lelio.

Contenant un extrait fidele de cet Ouvrage, avec des Remarques.

Par M. L'abbé Desfontaines

A PARIS,

Chez
{ La Veuve de Noel PISSOT, Libraire à la descente du Pont-Neuf, à la Croix d'or.
{ ALEXIS MESNIER, Libraire-Imprimeur, ruë S. Severin au Soleil d'or, ou en sa Boutique au Palais Grand'Salle, vis-à-vis la Cour des Aydes.

M. DCC. XXVIII.

Avec Approbation, & Privilege du Roy.

AVERTISSEMENT.

COMME il n'y a qu'un petit nombre de Personnes, qui aïent lû *l'Histoire du Théâtre Italien*, on a eû soin d'extraire ici tout ce qu'il y a de curieux dans cet Ouvrage de M. Lelio, & d'y joindre des Reflexions : ensorte que ceux qui liront cette Lettre, liront tout ce qu'il faut lire dans le Livre dont il s'agit, & le liront peut-être avec un peu plus d'utilité & de plaisir.

M. Lelio aïant jugé à propos de parler peu avantageusement de nôtre Théâtre François, il étoit necessaire de faire voir l'illusion de ses idées, & la fausseté de ses raisonnemens.

Il est étonnant que dans son Poëme *dell'arte Rappresentativa*, il ait attaqué un Comédien aussi celebre que M. Baron. On n'a pas cru devoir répondre fort sérieusement à sa critique, & dans tout le cours de cette Lettre, il sera facile de s'apercevoir, que malgré les traits qu'il a lancés contre les Auteurs & contre les Comédiens François, on n'est point du tout indisposé à son égard. S'il lui a été permis de nous censurer, il nous doit être permis de nous défendre, & même d'user de tems en tems du droit de represaille.

LETTRE

D'UN
COMÉDIEN FRANÇOIS,

AU SUJET

De l'Histoire du Théâtre Italien écrite par M. Riccoboni, dit Lelio.

ONSIEUR,

IL paroît depuis peu un Livre, qui merite l'attention des François ; c'est un Volume *in* 8°. orné de dix-huit Fi-

A iij

gures, dont M. Lelio, chef de la Troupe des Comédiens Italiens, est l'Auteur, & qui est intitulé : *Histoire du Théâtre Italien depuis la décadence de la Comédie Latine, avec une dissertation sur la Tragédie moderne.*

On y trouve des détails très interessans, & très utiles : êtes vous curieux, par exemple, de sçavoir si le mot *Zanni*, qui est le nom qu'on donne en Italie à l'Arlequin & au Scapin, vient du mot latin *Sannio*, qui veut dire un plaisant, un bouffon, ou de *Gianni*, parce que le premier Arlequin s'apelloit peut-être *Jean*? L'Auteur aprofondit cette question importante, il épuise la matiere, & prouve doctement & très au long, que *Zanni* vient de *Sannio* & non de *Gianni*, comme Menage l'a crû sur la foi d'un Erudit Ultramontain. Cette premiere dissertation charme tous les Souscripteurs, & les indamnise surabondamment.

Mais êtes-vous malheureusement prévenu contre le Théâtre d'Italie, & avez-vous dans l'esprit que les Italiens

n'ont ni Tragédies, ni Comédies, comme d'Aubignac l'a imprudemment avancé? Le Livre dont il s'agit vous guérira parfaitement de cette injuste & ridicule prévention. M. Lelio, persuadé qu'une mauvaise piece est toûjours une piece, accable le pauvre d'Aubignac, en lui jettant à la tête plus de cinq cens Tragédies ou Comédies Italiennes, dont l'utile & commode énumération, graces à M. Maffei, tient la moitié du Livre; car vous sçaurez que le Marquis Scipione Maffei, bel-esprit d'Italie, a pris la peine de recueillir en trois gros Volumes *in fol.* toutes les anciennes Tragédies Italiennes. (Source féconde pour M. Lelio, qui a jugé à propos d'en inserer tous les titres dans son Livre, afin de le rendre plus agréable & plus instructif, sans parler du secours qu'il a tiré de la *Dramaturgia* de Leone Allacci.) Cette liste alphabetique ainsi placée au milieu d'un petit Volume, dont elle absorbe la moitié, produit un effet admirable. Pour faire un digne paroli à un si magnifique dénombre-

Aiiij

ment, ne sera-t'il point permis aux François d'avoir recours aux Tragédies de leurs Colleges, & aux Farces de leurs Charlatans?

L'Auteur vante preferablement à toutes les autres pieces, la *Sophonisbe* du Trissino, la *Rosmonde* du Ruccellai, & la *Merope* du Marquis Maffei. On connoît en France ces Pieces, & sur tout la *Merope*, traduite en nôtre Langue, & imprimée à Paris il y a quelques années : Or cette *Merope*, comme vous sçavez, Monsieur, nous a parû une Tragédie pitoïable, sans jugement & sans esprit, où le plat, le fade, le bas, l'insipide, le trivial, le bizarre dominent tour à tour. Que nous sommes heureux, que M. Lelio veüille bien redresser nos jugemens, & nous découvrir tout le merite de cette excellente Tragédie! Nous avions le goût bien dépravé, lorsque nous comparions cette belle *Merope* aux Pieces de Hardi & de du Ryer, & la *Sophonisbe*, la *Rosmonde* &c. aux Tragédies de nôtre Théâtre du seiziéme siécle, telles que

l'*Antigone*, la *Porcie*, & la *Brada-mante* de Garnier.

A l'égard des Comedies Italiennes, il faut convenir que nous n'en avons point jusqu'ici connu le merite, quelque soin qu'ait pris M. Lelio de nous donner les meilleures sur son Théâtre. Mais ce qu'il n'a pû faire comme Acteur, il le fait ici comme Auteur; il nous persuade en général, qu'il n'y a ni platitude, ni extravagance dans le *Samson*, dans l'*Arlequin Perroquet*, dans l'*Arlequin muet par crainte*, dans *la Maison à deux portes*, dans *la Vie est un songe &c*. Les beautez délicates de ces Ouvrages brillans nous avoient échapé. Nous en jugerons desormais autrement, & éclairez par le Livre de M. Lelio, nous ne traiterons plus toutes les Pieces Italiennes de sotises pueriles, & de polissonneries extravagantes.

Que les Auteurs François cessent donc de travailler en leur langue pour le Théâtre Italien. Ce Théâtre désormais se soutiendra bien sans eux : le

(*a*) *Timon Misantrope*, (*b*) *l'Isle des Esclaves*, *la Surprise de l'Amour*, *la Double Inconstance* &c. n'ont été joüées par Messieurs les Italiens, que par pure complaisance pour nôtre mauvais goût ; mais nos yeux sont aprésent defillez ; le Public ne voudra plus desormais qu'ils représentent d'autres Pieces que leurs Chef-d'œuvres Comiques d'Italie : déja toute la Troupe des Comédiens François en pâlit, & prévoit que son Théâtre va déchoir, sur tout depuis la critique judicieuse que M. Lelio a faite de leurs meilleures Pieces.

Rassurons nous ; il y aura toûjours des esprits pervers, qui croupiront dans leurs honteux préjugez à l'égard de la Comédie Italienne, & que les démonstrations de nôtre Auteur ne fraperont point. Moliere, Renard, & Dancourt ont malheureusement une réputation trop bien établie. Les François se piquent mal-à-propos d'avoir trop de goût, & se flattent d'une trop grande

(*a*) Célébre Comedie de M. de Lisle.
(*b*) Excellentes Pieces de M. de Marivaux.

supériorité de raison dans les Ouvrages d'esprit; les beaux esprits délicats, les raisonneurs seront toûjours les adversaires de M. Lelio, de son Théâtre, & de son Livre.

Mais qu'opposeront-ils aux éloges qu'il donne à Martelli & à Gravina? Diront-ils qu'ils ne les connoissent point, & que le suffrage d'un Italien qui vante la *Merope*, qu'ils connoissent, n'est pas d'un assez grand poids, pour faire croire sur sa parole, que ces Pieces sont aussi bonnes qu'il le dit? Mauvaise défaite: Pour les confondre, nôtre Auteur zelé fera encore imprimer à Paris, ces Pieces Italiennes, avec la traduction à côté, & si elles ne sont pas plus goûtées que la *Merope*, ce sera nôtre faute; si nous nous moquons de son entreprise, on nous répondra hautement, comme on le dit quelquefois en particulier, que Messieurs les François n'ont point de goût.

Quelque excellentes que soient les Tragedies Italiennes, comme on n'en peut douter, depuis que le Livre de

M. Lelio a parû, cependant si on en croit un autre Italien (c'est le sieur Paul Rolli) dans son (c) *Examen de l'Essai sur la Poesie épique de M. de Voltaire*, les Comédies Italiennes valent beaucoup mieux que les Tragedies. *Au regard des Pieces Comiques*, dit-il, *l'Italie en a un plus grand nombre, & qui* valent mieux, *que nos pieces Tragiques*. Voilà un aveu admirable, & qui nous donne lieu de former un jugement sûr par raport à toutes les Tragédies d'Italie : car nous connoissons assurément les Comédies Italiennes, graces à M. Lelio ; & cependant ces Comédies *valent* encore *mieux*, que les Tragédies Italiennes. Ce M. Rolli, qui fait briller en Angleterre la même capacité & le même zele que M. Riccoboni fait paroître en France, ne ressemble pas à des Seigneurs Italiens que j'ai connu à Paris : ils avoient si peu de goût, qu'ils ne pouvoient comprendre comment les François accoûtu-

[c] *Examen de l'essai &c.* publié en François par l'Abbé Antonini, & imprimé à Paris chez Rollin 1728.

mez, selon eux, à un Théatre régulier, ingénieux & délicat, pouvoient soutenir la representation d'une piece Italienne.

La premiere partie de l'Ouvrage de M. Lelio, qui est celle que j'examine ici, contient encore bien d'autres choses curieuses & utiles. Elle nous aprend par exemple, que la Comédie des Italiens, ne doit point s'appeler en latin, *Comedia*, mais *Histrionatûs ars*; c'està-dire, que de l'aveu de l'Auteur, les Comédiens d'Italie ne sont point à proprement parler des Comédiens, mais des Farceurs, des Bateleurs, des Bouffons publics : ils descendent selon lui en ligne directe des Mimes, & des Pantomimes de l'ancienne Rome, & leurs Pieces sont les *Fabulæ Atellanæ* si célébres dans l'antiquité.

N'attendez pas que M. Lelio prenne la peine de vous prouver une vérité si incontestable. Il y avoit des *Histrions* sous le Roi Théodoric ; S. Thomas appelle les Comédiens de son tems des *Histrions* ; cela suffit & prouve in-

vinciblement l'antiquité & la noblesse de la Comédie Italienne.

Ces Histrions qui *subsistoient encore en l'an 560. sous le regne de Théodoric*, étoient apparemment les délices des Parterres Lombards, Gothiques, & Visigotiques; ils se conserverent même dans l'éclat de leur premiere origine jusqu'à S. Thomas, puisqu'il n'appelle jamais les Comédiens de son tems *Comædi*, mais *Histriones*. Cependant ils étoient Chrétiens alors, & vous pouvez croire, qu'ils sçavoient trop bien les devoirs de leur Religion, comme les sçavent tous les Comédiens, pour imiter les postures scandaleuses de leurs joïeux Ancêtres: la reflexion est de M. Lelio. Aussi S. Thomas décide-t'il, que leur profession consolante n'a rien d'illicite: *Officium Histriorum, quod ordinatur ad solatium hominibus exhibendum, non est secundum se illicitum*, & S. Antonin ajoûte: *De illa arte vivere non est prohibitum.*

Ne croïez pas s'il vous plaît, que j'aïe lû dans S. Thomas & dans S. An-

tonin les deux beaux paſſages que je viens de citer : il n'apartient pas à un Comédien de toucher à des Livres ſi reſpectables ; c'eſt pourtant de celui de M. Riccoboni que j'ai tiré ces citations ; ſur quoi il me ſera permis de faire cette refléxion : ſi ces Saints Docteurs ont été ſi favorables aux *Hiſt·ions*, l'auroient ils eſté moins à nous autres Comédiens François, vrais ſucceſſeurs des Roſcius & des autres Acteurs de la Comédie Latine ?

Mais pourquoi s'étonner que la ſcêne Italienne ait trouvé dans S. Thomas & dans S. Antonin des Caſuiſtes ſi favorables ? S. Charle Borromée, dit nôtre Auteur, faiſoit examiner toutes les Comédies de ſon tems qui ſe joüoient ſur le Théatre de Milan, & lorſqu'il ne ſe trouvoit rien dans la Piece qui pût corrompre l'innocence de la jeuneſſe, le S. Cardinal y donnoit ſon aprobation & ſignoit les Canevas de ſa main. L'Auteur aſſure avoir vû autrefois une vieille Comédienne, appellée ſur le Théâtre *Lavinia*, qui dans la ſucceſſion de ſon

pere, avoit trouvé un grand nombre de ces Canevas, fignés de la main de S. Charle: il cite encore un autre témoin du même fait; *c'eft Agatha Calderoni*, grand'Mere de Mademoifelle *Flaminia*, époufe de l'Auteur. On ne peut foupçonner le Saint Prélat de morale relâchée : ce qui feroit extrêmement curieux, feroit de voir les Canevas approuvez & fignez de fa main; on jugeroit plus précifément jufqu'où il portoit la tolerance.

C'eft une chofe encore très curieufe que l'explication étymologique que l'Auteur donne du mot *Lazzi*. Tout le monde fçait, que ce que les Italiens appellent *Lazzi*, font certaines badineries poliffonnes d'Arlequin: *Lazzi*, dit-il, eft la même chofe en langage Lombard que *Lacci*, mot Tofcan qui veut dire *Liens*: Or felon lui, Arlequin par fes differens *Lazzi* ou *Lacci*, lie l'action de la fcêne. Quand Arlequin par exemple fait femblant d'aller à la chaffe des mouches, ou de coudre fa bouche avec du fil, ces charmantes puerilitez
fervent

servent effectivement beaucoup à lier l'action de la Piece. Pour moi j'imagine encore une autre étymologie; comme *Lazzi* veut dire *Liens*, je dis que les *Lazzi* d'Arlequin sont les liens qui attachent le vulgaire imbecille au Théâtre Italien. Je ne sçai si M. Lelio sera de mon sentiment.

Voilà, Monsieur, à peu-près la substance de tout ce que M. Lelio nous dit au sujet *du Théâtre Italien*, & c'est ainsi qu'il remplit savamment le titre curieux de son Livre.

Vous jugez bien qu'un Italien, qui fait tant de cas de son Théâtre, n'est pas fort prévenu en faveur du nôtre, aussi entreprend-t'il dans la seconde partie de son Livre, de rabaisser le plus qu'il peut toutes nos Tragédies: " jus- " qu'à present, dit-il, les Italiens n'ont " pas encore décidé sur la forme d'une " Tragédie qui puisse convenir à nos " tems, & à nos mœurs : la forme des " Tragédies Françoises n'est pas de leur " goût. ", C'est-à-dire, selon M. Lelio, que les Italiens ne goûtent ni Corneille,

ni Racine. Vous allez croire peut-être, que l'Auteur veut ici se moquer de ses Compatriotes, & nous faire regarder sa Nation, dont il témoigne dans son Livre qu'il est peu content, comme un peuple de gens grossiers ou bizarres. Point du tout : il est très prévenu en faveur de sa Patrie, & il justifie à merveille le dégoût des Italiens pour la Tragédie Françoise.

J'ai oüi-dire à ce sujet à des François blessez du Livre de M. Lelio, que les Italiens méprisoient ordinairement tout ce qu'ils ne pouvoient faire : ils méprisent, par exemple, nôtre Musique, disoient-ils, parce qu'ils n'y entendent rien, & qu'il leur est impossible de l'exécuter avec cette délicatesse, cette netteté & cette précision que nous éxigeons ; nôtre chant leur paroît insipide, parce qu'il est naturel & expressif, & que tout ce qui est naturel ne l'est point pour eux : Or, ajoûtoient-ils, comme ils méprisent aussi nôtre Théâtre, il est à croire que les bonnes gens n'y entendent rien : au moins à en juger

par les raisonnemens de leur dernier panegyriste, ils n'ont pas beaucoup de lumieres sur cette partie des belles Lettres. C'est ainsi que parloient ces François présomptueux, & je ne fais que raporter leur discours, sans pretendre leur donner mon suffrage.

Ils disoient encore plusieurs autres choses en faveur de la Nation Françoise, qui sans doute ne seront pas du goût de M. Lelio, ou du moins n'auront pas son entiere approbation. Tout ce que je vais vous dire dans la suite de cette Lettre, n'est que l'expression de leurs idées, dont je vous fais part.

Les François, selon eux, étoient les seuls Auteurs de la Tragédie moderne, fort superieure à celle des Grecs, & des Latins, où il y avoit peu de génie, & peu d'art, quoique nous leur soïons d'ailleurs redevables de certains principes, & de quelques modeles pour les coups de Théâtre & les situations, & qu'il soit vrai de dire que sans eux nous n'aurions pas été si loin. Nous avons aboli les chœurs, comme une chose

B ij

inutile, & peu vrai-semblable : Nous avons substitué à ces chœurs & à leurs Coryphées, des confidens (invention naturelle & utile) qui soutiennent la scène, qui donnent lieu au dialogue, qui facilitent l'action, & font sortir les caractères : au lieu que les Anciens étoient obligez d'ennuïer les Spectateurs par de longs monologues, qui étoient souvent de pitoïables déclamations. Par le moyen des confidens, on aprend naturellement tout ce qui se passe dans le cœur des heros de la piéce. Ces confidens même servent souvent à l'action, comme Narcisse dans la Tragedie de *Britannicus*, & Enone dans celle de *Phedre*.

Cependant nôtre Italien blâme l'introduction des confidens : Pourquoi? il n'en dit pas la raison : car est-ce une raison de dire que ces confidens ont été empruntez des Romans ? Qu'importe d'où on les ait empruntez ? Il est vrai qu'il y a des confidens dans plusieurs Romans : mais n'y en a-t'il pas aussi dans les Poëmes Epiques? Anne sœur

de Didon n'est-elle pas une confidente dans l'Eneïde ? Patrocle dans l'Iliade, n'est-il pas un confident ? Mentor, dans le *Telemaque*, n'a-t'il pas ce caractere ? Les confidens sont si utiles dans les Poëmes, qu'Homere & Virgile ont érigé les chevaux mêmes en confidens, s'il est permis de parler ainsi ; puisque dans l'Iliade & dans l'Eneïde les heros ne font point difficulté de s'entretenir avec leurs chevaux : c'est que le dialogue plaît toûjours par lui-même, ou du moins plaît beaucoup davantage qu'un froid monologue, ou que les vains discours d'un Coriphée sententieux & déclamateur. Nos confidens donnent lieu à des scênes admirables, telles que celle de Pirrhus & de Phœnix dans *l'Andromaque*, & plusieurs autres encore qu'on pourroit citer. Au reste on ne trouve pas des confidens dans toutes nos Tragedies : cela dépend du plan & du canevas de la piéce. Il y a des sujets heureux, & de très-beaux plans qui en demandent, & il y en a qui s'en peuvent passer. On ne voit point

de confidens dans l'*Athalie* de Racine, ni dans l'*Inés de Castro* de M. de la Motte. Que ce soit une perfection, lorsqu'il n'y en a point, à la bonne heure : mais que ce ne soit pas un défaut, lorsqu'il y en a.

Si l'on en croit nôtre Italien, nous ne gardons ni regle, ni vrai-semblance dans nos Tragédies ; nous n'y observons, ni l'unité de lieu, ni l'unité de tems, ni l'unité d'action. Voilà une censure bien hardie, & des reproches qui nous accablent, s'ils sont fondez, mais s'ils ne le sont pas, qui feront peu d'honneur au discernement & à l'équité de leur Auteur. Il a remarqué dans quelques unes de nos Tragédies estimées, quelque chose qui semble en effet pécher contre ces unitez ; c'en est assez pour conclure, que nous foulons aux pieds les Loix fondamentales du Théatre. Mais nous savons aussi bien que lui, en quoi certaines piéces qu'il censure, sont défectueuses. Il y a long-tems que nous avons remarqué, qu'il y avoit une duplicité de lieu dans la Tra-

gedie de *Cinna* de P. Corneille: mais ce n'est qu'une duplicité de lieu particulier, laquelle est permise, & ne blesse point la vraisemblance. Après le conseil tenu dans l'apartement d'Auguste, Cinna & Maxime n'y peuvent-ils pas rester seuls, pour s'entretenir confidemment de leurs mauvais desseins ? Ne parle-t'on jamais contre les interests des Princes dans leurs antichambres ? Cela est même sauvé par ce que dit l'un d'eux en finissant la scêne :

Ami, dans ce Palais on peut nous écouter,
Et nous parlons peut-être avec trop d'imprudence,
Dans ce lieu si mal-propre à nôtre confidence.

Aprés tout, si c'est-là un défaut, nous n'avons qu'à construire des Théatres à peu près semblables à ce Théatre Olympique de Vicenze, dont l'Auteur nous a tracé le dessein dans son Livre, & ce défaut s'évanoüira.

On conviendra avec nôtre Critique, que l'unité de tems souffre quelque atteinte dans l'*Horace* du même P. Corneille. Il n'est pas en effet fort vraisemblable qu'il se passe tant d'évene-

mens en un jour ; mais c'eſt-là une legere tache, éfacée par les beautez admirables de la piéce. A l'égard du *Cid*, après la critique que l'Academie Françoiſe en a faite, il eſt auſſi ridicule de la cenſurer aujourd'hui, qu'il le ſeroit de prétendre la juſtifier ; mais ce qui l'eſt beaucoup plus, eſt de trouver, comme fait nôtre Critique, une duplicité d'action dans *Mithridate*, & dans *Andromaque*. Quelle eſt, demande-t'il, l'action de la piéce de *Mithridate* ? Il eſt aiſé de lui répondre que c'eſt la mort de Mithridate avec toutes ſes circonſtances, cauſée par ſa jalouſie aveugle ; ou ſi l'on veut, la jalouſie de Mithridate punie. Y a-t'il la moindre objection raiſonnable à faire ſur cet article ? A l'égard de l'*Andromaque*, l'Auteur n'eſt pas plus heureux dans ſa critique. L'épiſode d'Oreſte & d'Hermione tient étroitement au ſujet principal ; il ſert à l'action, il l'embellit, il la ſuſpend d'une maniere vive, agréable, & touchante. Enfin cette piéce eſt ſi défectueuſe, que Meſſieurs les Italiens, malgré leur antipatie

tipatie pour nôtre mauvais Théâtre; ont pris la peine de la traduire en leur langue, & de la reprefenter dans leur Païs, & une fois à Paris.

Après tout, on pardonneroit ces remarques critiques à nôtre Cenfeur, s'il n'y joignoit pas un certain mépris Italien qui déplaît. A l'entendre, nous puifons le goût de nos Tragédies dans celui des Romans. « La » vraifemblance (dit-il) n'eft guere » obfervée par les Tragiques François. » Ils prêtent à tous les Heros de leurs » Tragédies, la même galanterie, les » mêmes fentimens qu'ils ont puifé » dans les Romans, fans s'embaraffer » fi ces Heros auroient adopté une telle » façon d'aimer, & fi elle s'accom- » mode au caractere, que l'Hiftoire, » ou la Fable leur ont donné.

Il faut demander à M. Lelio, fi dans tous les païs du monde, les hommes, même les plus grands hommes, ne font pas portez à l'amour, & fi la fub-ftance de cette paffion n'eft pas en tous lieux la même. Il eft vrai que les Bar-

C

bares l'exercent un peu autrement que les Nations polies. Mais voudroit-il qu'on mît sur la scêne un amour brutal & grossier ? Après tout, il y a dans la façon d'aimer certaines differences que nous observons. Achille aime autrement dans l'*Iphigenie* de Racine, que Pirrhus dans son *Andromaque*. Roxanne dans *Bajazet* est autrement amoureuse que Phédre. Hippolite n'aime pas comme Mithridate, ni Titus comme Alexandre. La critique de M. Lelio sur ce point est donc tout à fait chimerique. Il est lui-même obligé de convenir que Corneille & Racine ont observé ordinairement ces differences, qui dépendent du caractere des personnages. Si quelques autres Poëtes François ont manqué en ce point nous les lui abandonnons. Est-ce par les piéces de nos mauvais Poëtes, qu'on doit juger du Théâtre François ?

Mais ce qu'on auroit peine à croire, est qu'il prétend qu'il n'y a point de caracteres dans nos Tragédies. » La » plûpart des gens (dit-il) trouvent des

» caracteres, où il n'y en eût jamais.
» Y en a-t'il dans *le Cid*, si l'on en ex-
» cepte le caractere du Comte de Gor-
» mas? Dans *Rodogune*, en voit-on
» d'autre que celui de Cleopatre? En
» peut-on trouver dans *Titus & Bere-*
» *nice*? Enfin dans les *Horaces*, je ne
» vois que deux caracteres marquez,
» celui d'Horace, & celui de Curiace;
» & dans *Cinna*, ceux d'Auguste &
» d'Emilie.

Sans entrer dans un trop grand détail, on répond à M. Lelio, que tout ce qu'il avance en cet endroit n'a aucune justesse. Quoi! dans *le Cid*, D. Diege, Rodrigue, Chimene, n'ont point de caractere? Quoi! Titus n'est pas un Prince tendre & passionné, & en même tems un Prince sage, & maître de sa passion? Dans *Horace*, Camille n'est-elle pas une fille d'un naturel ardent, qui préfere son amour à tout, même à la gloire de sa patrie? Cinna n'est-il pas un homme foible, qui, quoique courageux, est prêt de sacrifier tous ses devoirs à l'excès de sa passion pour

Emilie ? Voilà assurément des caracteres, ou bien il n'y en eut jamais. Cependant, dit nôtre Critique, nous n'observons point les caracteres. » César, selon » lui, Alexandre, Pompée, Mithridate, » Auguste, Achille, semblent tous nez » sous un même climat, & élevez dans » les mêmes maximes. » Est-il possible qu'un homme qui paroît avoir lû avec refléxion nos Tragédies, s'abandonne à de pareilles idées, dont la fausseté est si sensible ? Dans laquelle de nos Tragédies César est-il peint comme Alexandre, Auguste comme Achille, & Pompée comme Mithridate ? D'ailleurs l'Auteur a-t'il fait attention qu'il n'y a que certains genres de caracteres, que l'on puisse raisonnablement exposer sur le Théâtre, parce que tout ce qui blesse le bon sens & les mœurs, en doit être banni ?

Ce qu'il y a de plus sensé dans tout ce que dit à ce sujet M. Lelio, est la reflexion qui termine cette Critique injuste. » Je ne prétens pas (dit-il) » donner pour une décision, ce que je

» viens de dire des caracteres de ces
» differentes piéces : Je rends compte
» simplement de l'impression qu'ils
» m'ont faite. « Il faut apparemment
que nôtre Italien ait les organes dis-
posez d'une façon singuliere, puisqu'il
assure avoir senti ce qu'il dit. « Je n'ai
» pas prétendu (poursuit-il) critiquer
» ces Tragédies, où je trouve un si pe-
» tit nombre de caracteres. Il n'est pas
» necessaire, pour qu'une Tragédie soit
» bonne, qu'il y ait un grand nombre
» de caracteres marquez. Quand l'ac-
» tion est simple, & qu'elle ne roule
» que sur un ou deux personages, il suf-
» fit que leur caractere soit soutenu &
» marqué ; ainsi dans *Rodogune*, le ca-
» ractere de Cleopatre suffit à la piéce.
M. Lelio, de son propre aveu, a donc
perdu des paroles, & a barboüillé du
papier inutilement.

Mais voici encore une autre sorte de
critique de nôtre Auteur. Nous bles-
sons, selon lui, la vrai-semblance, en
ce que nous prêtons à nos Heros dans
les transports de la plus violente passion,

C iij

les sentimens de la Metaphysique la plus rafinée. » Dans le moment (dit-il)
» que la déplorable situation d'un He-
» ros vous touche le cœur, il sort de la
» bouche de ce Heros furieux & desef-
» peré, une maxime si élevée, ou une
» sentence si étrange, & si peu atten-
» duë, qu'elle fait diversion au senti-
» ment du cœur, en attirant toute l'at-
» tention de l'esprit. Lisez dans Cor-
» neille le discours d'Oedipe à Dircé,
» lorsqu'il est reconnu pour fils de cette
» même Jocaste qu'il avoit épousée,
» on verra que pour exprimer la situa-
» tion dans laquelle il se trouve, il em-
» ploie de si belles pensées & si élevées,
» qu'elles lui attirent des applaudisse-
» mens, mais qu'elles affoiblissent en
» même tems la compassion. Dans la
» Tragédie de la Mort de Pompée,
» il n'y a que Cornelie qui puisse re-
» muer les passions, & toucher le cœur:
» Cependant les grands sentimens qu'-
» elle prodigue non-seulement à Cesar,
» mais encore aux cendres de Pompée,
» ne sont capables que de remuer l'es-

» prit, & non-pas le cœur ; les fpec-
» tateurs, au lieu de s'attendrir, ne
» font qu'admirer, &c.

Si Oedipe & Cornelie faifoient des lamentations triviales, & declamoient du verbiage, cela plairoit fans doute à nôtre Italien, accoûtumé aux difcours bourgeois & infipides, & à la pefanteur ennuïeufe de fon Tragique. Mais les François font perfuadez que ce n'eft pas la peine de faire parler un Heros, pour lui faire dire des chofes communes, telles qu'on en entend dire tous les jours dans les accidens ordinaires de la vie. Qu'elle eft cette *Metaphyfique rafinée*, que le Critique reproche à nos Tragiques ? Je la cherche en vain dans les Piéces de Corneille & Racine. Je trouve, il eft vray, quelquefois un peu trop d'efprit dans Corneille. Mais comme on fuppofe dans une Tragedie, que le Heros parle en vers, je croi auffi qu'on peut fuppofer que tout ce qu'il dit eft penfé & medité. Si un Heros dit des chofes communes, & s'exprime comme nous nous exprimons naturel-

lement tous les jours, ce n'est plus un Heros, c'est un homme ordinaire, qui n'a que du bon sens : son discours nous ennuïe, nous glace : il a beau s'animer, crier, s'emporter, comme font les Italiens dans leur Tragique, & faire même des gestes expressifs conformes à sa situation : nous voulons outre cela, qu'il parle bien, & que tout ce qu'il dit soit élevé, noble, & même spirituel, ensorte que dans le temps que nous sommes émus par la situation, nôtre esprit soit frappé par la beauté du discours. L'un ne nuit jamais à l'autre, à moins que le Poëte ne s'avise de subtiliser ridiculement, & de prêter à ses Heros des sentimens desavoüez par la nature, des pensées bizarres, & des antitheses affectées.

» On voit souvent, dit M. Lelio, chez
» les Tragiques François, les Heros,
» & leurs confidens, les femmes &
» leurs enfans, parler le même langage,
» & sur tout debiter des maximes &
» des sentences avec la même pompe.
Voilà encore une remarque vaine : on

défie le Critique de faire voir que cela arrive *souvent* à nos Tragiques, & de trouver le sujet de ce reproche dans aucune des Piéces de Racine, ni dans les bonnes de P. Corneille. On le défie encore d'en montrer la moindre trace dans les Tragédies de Messieurs Crebillon & Voltaire. Nous le prions instamment de nous dire, où il a trouvé le fondement de cette frivole objection.

Enfin voilà M. Lelio qui nous reproche les *Concetti*. Selon lui tous les gens de Lettres de sa Nation les desavoüent : comme si tous les Auteurs d'Italie, qui les employent avec tant de complaisance, & qui courent sans cesse après l'antithese, n'étoient pas *Gens de Lettres*. Nous ne pouvons juger du goût d'Italie, dans les ouvrages d'esprit, que par ces ouvrages mêmes que nous avons entre les mains. Or peut on desavoüer qu'il n'y ait une infinité de *Concetti*, non-seulement dans le Marin, & dans l'Arioste, mais encore dans le Tasse, qui est pourtant en cela beaucoup plus retenu. Ce qui me rappelle le souvenir

d'une Lettre de M. Fontanini au Marquis Orsi, où cet Auteur voulant justifier les Italiens des *Concetti* qu'on leur reproche, en laisse échaper lui-même plusieurs sans y penser. On n'accusera point M. Lelio de cette bévûë. Mais enfin le goût Italien est changé; ce ne sont plus les Italiens, ce sont les François qui donnent dans le *Concetto*. Quel triomphe pour nôtre Critique! Il en a effectivement remarqué un dans l'*Andromaque* de Racine, qu'on lui passe; c'est lorsque Pirrhus dit :

Je souffre tous les maux que j'ai faits devant Troye:
Vaincu, chargé de fers, de regrets consumé,
Brûlé de plus de feux que je n'en allumai.

Mais il n'en est pas de même de cet autre vers de Phédre.

Le flot qui l'apporta recule épouventé.

Ce vers seroit peut-être mieux placé dans un Poëme épique : il forme une image trop pompeuse, & Theramene, pénétré de douleur, devroit s'exprimer plus simplement ; enfin le vers est trop

beau : mais après tout, ce n'est point là ce qu'on appelle un *Concetto*, qui est toûjours une antithese recherchée, ou une subtilité de pensée & d'expression.

M. Lelio attaque jusqu'à la maniere dont nous habillons nos Acteurs ; il trouve étrange que nous mettions sur la tête d'Achille & de Cesar un chapeau avec un bouquet de plume. " Les „ étrangers, dit-il, qui ne sont pas ac- „ coutumés à voir les Heros ainsi tra- „ vestis, ne peuvent s'empêcher de les „ appeller Mr. Cesar, & Mr. Achille. „ Voilà ce qui s'appelle de la bonne plaisanterie. Effectivement l'habillement que nous donnons sur le Théâtre aux Heros Grecs & Latins, ressemble tout à fait à l'habillement moderne des François. Il est vrai pourtant que le casque conviendroit mieux que le chapeau : mais cela est peu digne de critique. Si on vouloit habiller sur le Théâtre les Romains tels qu'ils l'étoient autrefois, il leur faudroit donner la *Pretexte* & le *Lariclave*, & les faire paroître la tête razée & nuë.

Mais il faut voir la conclusion honnête & polie de cette seconde partie de l'Ouvrage de M. Lelio. Voici ses paroles. « Ne blamons pas les Tragiques » François : plaignons-les plûtôt de » n'avoir pû plaire à leurs Spectateurs, » qu'en leur peignant l'amour & la ja- » lousie. C'est à cette seule cause que » nous devons attribuer les fautes que » nous avons remarquées dans les Ou- » vrages de leurs plus grands Maîtres, » d'avoir manqué à l'unité de lieu, com- » me dans *Cinna*, à l'unité d'action, » comme dans *Andromaque*, dans » *Oedipe &c.* d'avoir si fort alteré les » caracteres, enfin d'avoir introduit sur » la scêne tant de confidens, person- » nages toûjours froids & insipides.

Que peut-on penser de ce raisonnement ? C'est parce que les François peignent l'amour & la jalousie sur leur Théâtre, qu'ils violent les regles de l'unité de lieu, de tems, & d'action : c'est parce que l'amour est le neud ordinaire de nos Tragédies, que nous mettons sur la scêne d'ennuïeux confidens,

& que nous alterons les caracteres : comme si, sans emploïer l'amour sur nôtre Théâtre, nous ne pouvions pas tomber dans tous ces défauts, & comme si toutes nos Tragédies, qui excepté un très petit nombre, roulent sur l'amour qui en est l'ame, étoient sujetes à ces pretendus vices, qu'il nous reproche avec si peu de discernement & de lumiere.

» Je me flatte, (ajoûte gravement
» nôtre Auteur) que les Spectateurs
» François perdront le goût d'entendre
» ces grandes pensées qui étourdissent
» l'esprit & font fremir le bon sens.»
M. Lelio est-il en France ? Connoit-il les François ? A-t'il écrit son Livre à Paris ? Les Ouvrages de nos bons Auteurs font *fremir le bon sens*! Les François se piquent donc en vain de raison & de goût: si nous aimons à entendre ce qui fait *fremir le bon sens*, nous en sommes donc nous mêmes dénuez ; nous sommes de petits esprits, des hommes frivoles & superficiels, sujets à nous laisser éblouir

par de magnifiques fotifes. M. Lelio, vôtre Livre ne nous changera point.

« Les François commencent déja » (poursuit nôtre Auteur) à se revol- » ter contre les impietez, la politique » infernale & les maximes licencieu- » ses. » *Commencent déja* ! Quand avons nous commencé à goûter sur nôtre Théâtre les *impietez*, la *politique infernale*, & les *maximes licencieuses* ? En verité ne sommes nous pas bien obligés à M. Lelio de sa politesse, & du compliment qu'il nous fait sur nôtre jugement, sur nôtre bon goût, & sur nôtre bon sens, qui *commencent* à naître ?

Il termine enfin sa critique par ce trait : » Je ne me flatte point de voir la » rime exilée du Théâtre. Il faut être » François & dès sa naissance avoir l'o- » reille accoûtumée au retour de la ri- » me, pour ne pas languir à cette mo- » notonie continuelle, non-seulement » de la rime, mais de la periode, qui » remplit toûjours l'espace de deux vers. » Cette forme qui ne change jamais,

„ vous fait à l'esprit ce que les vagues
„ de la Mer vous font aux yeux: elles
„ vous flattent d'abord ; mais en
„ suite elles vous fatiguent, & vous
„ tournez vos regards au rivage, pour
„ les voir finir en se brisant.

Il faut être François, pour n'être pas blessé de la rime. En verité voilà une plaisante maniere d'annoncer son dégoût pour elle. Est-ce que toutes les Nations d'Europe ne riment pas comme nous ? Les Poëmes de l'Arioste & du Tasse ne sont-ils pas rimez ? Camoëns ce fameux Poëte Portugais, & Milton ce celebre Poëte Anglois, n'ont-ils pas employé la rime dans leurs Poëmes ? M. Pope cet Auteur moderne, qui fait aujourd'hui tant d'honneur à l'Angleterre, n'a-t'il pas rimé sa fameuse Iliade & ses autres Poësies ? Nôtre Auteur n'a-t'il pas bonne grace de dire après cela, *qu'il faut être François pour ne pas languir à la monotonie de la rime* ? Mais où a-t'il pris que dans la versification Françoise, *la periode remplit toûjours l'espace de deux vers* ?

Qe seroit-ce qu'une versification assujetie à une pareille uniformité? Il est vrai que le sens d'une periode ne finit jamais au milieu d'un vers : mais il est faux qu'il doive toûjours finir au bout de deux vers. On pourroit citer ici des périodes de quatre & de six vers, presque en aussi grand nombre que des périodes de deux vers. Quelque fois un seul hemistiche renferme une pensée; quelquefois elle est renfermée dans un seul vers. L'art du Versificateur est d'y mêler de la varieté, & de celui qui les recite, de faire sentir la rime le moins qu'il lui est possible. La rime est un petit agrément, dont la mémoire profite pour s'enrichir plus aisément, & pour mieux retenir les idées; mais cet agrément ne doit point être trop marqué par un bon Acteur. Aussi nous voïons aujourd'hui Messieurs Baron & Quinaut, Mademoiselle Duclos, Mademoiselle le Couvreur, & tous les bons Comédiens François, effacer la rime dans leur déclamation le plus qu'ils peuvent;

parce

parce que cet ornement demande d'être menagé : C'est une beauté qui veut plûtôt être aperçûë & entrevûë qu'être considerée. Mais on est de bonne foi, & on ne dissimule point qu'à la longue la rime devient fatigante. Qu'en peut-on conclure ? Chaque chose n'a-telle pas son inconvenient ? La Musique ennuie à la longue : faut-il pour cela la bannir ? On se lasse de bien d'autres choses, & des choses mêmes les plus désirées, qu'on ne s'avise pas pour cette raison de rejetter. La comparaison que l'Auteur fait de la rime aux vagues de la Mer, est d'un goût nouveau ; il est étonnant qu'il ne l'ait pas aussi comparée à une longue salve d'artillerie, ou au bruit continuel d'un moulin.

Voilà, MONSIEUR, à peu-près les differens discours que j'ai recüeillis au sujet de l'Ouvrage de M. Lelio. Ce n'est point moi qui le refute ici : c'est le public, ou dumoins un certain public. Je me suis rapellé des raisonnemens que j'ai entendu faire en differens lieux. Quoique nous autres Comé-

D

diens François, soïons un peu connoisseurs dans les matieres du Théâtre, dont nous jugeons tous les jours souverainement, mais non sans appel, lorsque les Auteurs nous font l'honneur de soumettre leurs Pieces à nôtre Tribunal, cependant nous sçavons trop ce que nous devons à un illustre confrere, tel que M. Lelio, pour décrier son Livre, & pour dire tout haut qu'il ne vaut rien. M. Lelio est sçavant, & homme d'esprit ; nous ne sommes point jaloux de ces qualitez : si nous parlions mal de son Ouvrage, nos intentions seroient suspectes, & on croiroit que nous le ferions, par ressentiment de certains Portraits dont il a orné son Poëme *dell' arte rappresentativa*. Or c'est de ce Poëme, MONSIEUR, qu'il faut à present que je vous entretienne ; il est trop curieux en son genre, pour ne pas vous en exposer les beautez : comme vous ne sçavez point l'Italien, je prendrai la peine de vous en traduire quelques morceaux.

Ce Poëme est partagé en six Cha-

pitres, & est écrit, *in Terza rima, come forma piu convenevole per tale soggetto* dit l'Auteur; c'est-à-dire, qu'il est composé de stances de trois vers, parce que c'est la forme qui convient davantage à un pareil sujet. Voici comme il commence.

Si io volessi cantar d'amori e d'armi,
 Di donne e cavalieri, o cosa tale;
 Ad Apollo dovrei solo voltarmi.
Ma come la mia vena è triviale,
 Ogni Musa mi basta, e rauca sia,
 Ch'io non pretendo giá gloria immortale.
Han troppo a far Melpomene e Talia
 Assordate da tanti Poetoni,
 Che le fanno trottar per ogni via.
Io che tanto al di sotto son de i buoni,
 Non spero col favor di queste sante
 Che il mio nome di lauro si coroni.

» Si je voulois chanter les amours &
» les combats, les dames & les cava-
» liers, ou chose pareille, je devrois
» avoir recours à Apollon. Mais com-
» me ma veine est triviale, toute Muse,
» même la plus enroüée, me suffit;
» car je ne prétens point acquérir une
» gloire immortelle. Melpomene &

D ij

» Talie ont déja trop d'affaires, étant
» sans cesse étourdies par un tas de
» mauvais Poëtes, qui les font trotter
» par toutes sortes de chemins. Pour
» moi qui suis si au-dessous des bons
» Poëtes, je n'espere pas que ces Déesses
» me favorisent, ni que mon nom se
» couronne de laurier.

Ce début, comme vous voyez, Monsieur, est d'une grande modestie. L'Auteur s'étend dans ce premier chapitre sur la necessité de donner des préceptes pour l'*Art de la representation*: C'est une espece d'introduction aux chapitres suivans. Quoique M. Lelio soit Lombard, sa Poësie est peut-être digne d'un Toscan, & d'un Florentin. Le commencement du second chapitre est au moins très-agréable.

Chi le gambe bistorte e fatte in *esse*
 E la testa congiunta in un col petto,
 E le due anche sgangherrate havesse,
Se in onta di natura, e per dispetto
 Sciegliendo il ballo per lo suo mestiere,
 Danzasse la corrente e il minuetto,
Non sarebbe una cosa da vedere,
 Per far che si scompisci una brigata

Non potendo le risa contenere?
Cosi del Comediante : se adeguata
Non aura la figura, non imprenda
Un arte si gentile e delicata.

» Si un homme qui auroit les jambes
» tortues & faites comme une *S*, la
» tête enfoncée dans la poitrine, & les
» deux hanches disloquées, vouloit à la
» honte & au mépris de la nature, choi-
» sir la danse pour son métier, & dan-
» ser la Courante, & le Menuet, ne
» seroit-ce pas une chose curieuse, ca-
» pable de faire * pisser toute une com-
» pagnie à force de rire? Il en est ainsi
» du Comédien. S'il n'a pas une figure
» convenable, il ne doit point s'adon-
» ner à un art si joli & si delicat.

Dans ce second chapitre il s'agit des
gestes du Comédien, & l'Auteur se
mocque avec raison de ces Acteurs qui
remuent trop leurs bras, qui donnent
trop d'action à leurs pieds, à leur tête,
& à tout leur corps, qui sont outrez &
affectez, & qui ont fait l'aprentissage

* Noble imitation de ce vers de l'Art Poëtique
d'Horace. *Spectatum admissi risum teneatis amici*

de leur métier devant un miroir, au lieu de consulter le bon sens, & d'étudier la nature seule. Ici nôtre Poëte s'éleve, & apostrophe ainsi la nature, pour la prier de lui enseigner des remedes pour guerir les Comédiens affectez.

O Natura maestra, Tu che infondi
 Quel vero che si cerca, & s'ha in se stesso,
 Di cui sì avari siamo e sì fecondi:
Deh tu m'inspira! sì che pur concesso
 Siami d'additar l'arte del moto;
 T'en priego le man giunte, umil, dimesso.
Che per la grazia appicherotti in voto
 E di gambe e di bracchia una caterva:
 Ben degne oblazion di un cor devoto.
Il nume che ben sà quanto in me ferva
 Desio d'ésser Chirurgo Teatrale,
 Balsamo appresta, che a tal morbo serva.
E con alta pietà, santa, immortale
 Sento a l'udito rissuonar la voce,
 Che qui rapporto, come e quale.
A color cui tal peste afflige e cuoce,
 Dirai, che prima di mostrare il naso
 Faccino il segno de la Santa Croce.
Poi ciaschedun di lor siasi persuaso
 Che di braccia e di gambe affatto è privo,
 E andrà lor fama dal'orto al occaso.
O Santo Oracol, pio, confortativo!
 Delle divine, benche oscure note
 Parmi capirne il senso vero e vivo,

Io l'interprete fono, io il Sacerdote,
 Afcoltate mi voi -- ma qual rumore
 Sento ? mi chiama ogn'un pianta Carote.
E gridan pietre al gran Riformatore
 Che delli quatro membri principali
 Vuol mutilare il Comico ; Ah l'Orrore....

„ O puiſſante nature, toi qui nous
„ reveles ce vrai qu'on cherche, & qui
„ ſe tient caché, dont nous ſommes ſi
„ avares, & ſi prodigues. Inſpire moi, je
„ t'en prie humblement & à mains join-
„ tes, afin que je puiſſe montrer au doigt
„ l'art du mouvement. Par reconnoiſſan-
„ ce je pendrai devant ton Autel une
„ quantité de bras & de jambes, pour
„ marquer ma devotion. Déja la Déeſſe
„ qui ſçait combien je brûle du deſir de
„ devenir un Chirurgien Théâtral, me
„ prepare un Baume capable de guérir
„ la maladie dont il s'agit. J'entends
„ une voix ſainte & immortelle réſon-
„ ner à mon oreille, & voici préciſe-
„ ment ce qu'elle m'annonce. Ceux
„ qui ont cette maladie, me dit-elle,
„ doivent avant que de montrer leur
„ nez ſur le Théâtre, faire le ſigne de

„ la Croix, & enfuite ils doivent fe per-
„ fuader qu'ils n'ont ni bras ni jambes:
„ & alors leur renommée volera de
„ l'orient à l'occident. O facré Oracle,
„ Oracle pieux & confortatif ! Je crois
„ deviner le fens de tes paroles myfte-
„ rieufes. Je fuis le Prêtre de la Déeffe:
„ Je fuis fon interprette, écoûtez-moi.
„ Mais quel bruit entens-je ? Chacun
„ m'appelle * planteur de carottes. On
„ crie haro contre le grand Réforma-
„ teur qui veut mutiler ainfi le Comé-
„ dien, & le priver de fes quatre prin-
„ cipaux membres. Ah ! quelle hor-
„ reur !

L'Auteur prétend qu'un Comédien doit oublier tous fes membres, & fur tout fes bras, fes jambes, & même fa tête (*e forfe la tefta*) & ne fonger qu'à fe remplir l'efprit du caractere qu'il reprefente ; enforte que s'il reprefente Béelzebut, il devienne en quelque forte Béelzebut lui-même. C'eft par où il termine fon fecond chapitre, & ce qui lui

* C'eft-à-dire Hableur.

donne

donne lieu de commencer ainsi le troi-
siéme.

Parmi vedere un Comico sensato
　Nel leggere i passati ultimi versi
　Restar pensoso e tutto rabuffato;
E non potendo in fine contenersi
　Esclamare: Costui vuol che si vesta
　L'alma di sensi impossibili a aversi.
Che amore, o sdegno, o gelosia molesta
　Si senta aprovo, ma che il diavol anco
　Debba sentirsi, non puo intrarmi in testa.
Di sensi & d'arte intieramente io manco
　Per contrafare lo spirito immondo
　Qual'or ne opprime il petto, o stringe il fianco.
Se dovessi imitare il furibondo
　Achille, passa ancor; ma Satanasso!
　Costui mi crede troppo grosso e tondo.

„　Il me semble voir un Comédien
„ sensé, qui en lisant ces derniers vers,
„ demeure pensif & chagrin: ne pou-
„ vant à la fin se contenir, il s'écrie,
„ cet homme veut que nôtre ame se
„ remplisse de sentimens qu'il est im-
„ possible d'avoir. Je veux bien qu'un
„ Acteur sente l'amour, le dépit, la ja-
„ lousie; mais qu'il faille encore sentir
„ le Diable, (& se faire Belzebut)

E

„ c'eſt ce qui ne me peut entrer dans la
„ tête. Je n'ai ni les talens, ni l'art ne-
„ ceſſaire, pour contrefaire l'Eſprit im-
„ monde, lorſqu'il poſſede quelqu'un,
„ qu'il lui accable la poitrine, ou qu'il
„ lui ſerre le côté. Si je devois imiter
„ le furieux Achille, paſſe : mais imiter
„ Satan ! Cet homme me prend aſſu-
„ rément pour un nigaud, & un im-
„ becile.

C'eſt, MONSIEUR, dans ce troi-
ſiéme chapitre qu'il a plû à l'Auteur de
placer un portrait ſatirique, dont il eſt
aiſé de connoître l'objet.

Fallo maggior ſarebbe, ſe vilmente
 Per cercar la natura, diſcendeſſi
 A gli atti uſati da la baſſa gente.
D'eſempi manifeſti e chiaro eſpreſſi
 Mi ſervirò, perche tu ſteſſo il tocchi
 Col deto, e che ho ragione, mi confeſſi.
Parlo a più ſaggi, e parlo anco a que'ſciocchi
 Che il numero maggior fanno per tutto.
 E non temete già che v'infinocchi.
Veduto ho un Re da ſcena aver ridutto
 A ſe d'avante il ſuo regal conſiglio,
 Per ſcrutinare un grave caſo e brutto.
Si trattava il proceſſo di ſuo figlio
 E per voler la legge mantenere

Era di morte univerſal bisbiglio.
Su le ginocchia il Re, ſtando a ſedere,
I gomiti appoggiava, e le maſcelle
In fra le mani ſi vedea tenere.
A me pareva in buonafè, di quelle
Pagode, che ci vengon da la China,
Non di terra, ma in carne, in oſſa, e pelle.
Pur qual effetto fè la ſua dottrina?
Ridevano i piu ſavi, e gli ignoranti
Ammiravano: Oh razza berretina!
Ma qui non ci fermiam, tiriamo avanti,
E mi ſi accordi un altro eſempietto
Di queſti Rè piu piccoli de i fanti.
Un Monarca ſedendo di rimpetto
De ſuoi magnati, e con aurato manto
Tutto ſpirante maeſtà e riſpetto:
Riceve Ambaſciator, che vien dal Xanto
E con le gambe incrocichiate aſcolta
Quell'oratore, roſicando il guanto.
Sentiva ſuſurrar la turba ſtolta
Tutti gridando: Qual natura è queſta!
Io coſi feci, ed io piu d'una volta.
E una natura, animali da Ceſta,
Di voi degna, e che a voi ben ſi appartiene,
Che non avete un gran di ſale in teſta.

„ Ce ſeroit une plus grande faute,
„ ſi en vûë de chercher la nature, vous
„ vous abaiſſiez indignement à copier
„ les manieres du petit peuple. Je me
„ ſervirai ici d'exemples manifeſtes,

E ij

„ fans aucune envelope, afin que vous
„ puiffiez toucher la chofe au doigt,
„ & que vous avoüiez que j'ai rai-
„ fon. Je parle aux fages, & je parle
„ auffi aux fots, dont le nombre eft le
„ plus grand ; ne craignez point que
„ je vous impofe.

„ J'ai vû fur la fcêne un Roi affem-
„ bler fon Confeil, pour éxaminer
„ une caufe importante : il s'agiffoit
„ de faire le procès à fon fils, & pour
„ obferver la Loi, on parloit de le faire
„ mourir. Le Roi qui étoit affis, ap-
„ püioit fes coudes fur fes genoux, &
„ paroiffoit tenir fes deux joües entre
„ fes deux mains. En verité je m'ima-
„ ginois voir une de ces Pagodes qui
„ nous viennent de la Chine ; c'étoit
„ une vraïe Pagode en chair & en os.
„ Quel effet produifit l'habilité de cet
„ Acteur ? Les perfonnes éclairées
„ rioient ; mais les ignorans étoient en
„ admiration : O race calotine ? "

„ Mais ne nous arrêtons pas là,
„ avançons. Accordez moi encore un
„ petit exemple de ces Rois de Théâtre

,, qui se font plus petits que des valets.
,, Un Mornarque est assis vis-à-vis les
,, Grands de sa Cour, couvert d'un man-
,, teau magnifique, aïant un air ma-
,, jestueux qui imprime le respect; ce
,, Monarque reçoit un Ambassadeur,
,, & tandis qu'il écoûte sa harangue,
,, il tient ses jambes croisées, & s'amuse
,, à mordre son gand. J'entendois des
,, sots s'écrier, que cela est naturel !
,, Voilà ce que nous faisons tous les
,, jours. Animaux de panier, * c'est-là
,, une nature digne de vous, & qui ne
,, convient qu'à vous, qui n'avez pas
,, un grain de sel dans la tête.

On ne peut douter qu'il ne s'agisse ici de M. Baron, qui dans la célébre Tragédie d'*Inés de Castro* joüoit le rolle d'Alphonse, & qui pour exprimer la douleur profonde que lui causoit la désobéïssance de son fils D. Pedre, & sa revolte, prenoit une attitude semblable à celle que M. Lelio censure ici. Il suppose que cette attitude est indécente, & n'est pratiquée que par les gens de

* C'est-à-dire Bêtes ou Imbeciles.

basse condition. En verité c'est dommage que la plûpart des Princes n'aïent pas esté élevez par nôtre Italien, il leur auroit appris les bonnes attitudes & les postures décentes, & il n'auroit pas manqué de leur bien recommander de n'apuyer jamais leurs coudes sur leurs genoux. Vous ressemblez alors à une Pagode de la Chine, leur auroit-il dit, & il est honteux à un Prince d'imiter la posture d'une Idole. Y-a-t'il en effet, je ne dis pas un Prince, mais un homme de quelque qualité, qui ne doive rougir de blesser toutes les bienséances, en appuïant bassement ses coudes sur ses genoux? cela n'appartient qu'au vil peuple. Si vous m'en demandez la raison philosophique (car les bienséances sont toûjours fondées sur quelque principe de morale) je vous répond avec M. Lelio que cela fait ressembler aux Pagodes: c'en est assez pour fuir cette vilaine posture. Assurément on a lieu d'attendre de lui un second Tome de *la Civilité Françoise* tiré du Code de la Civilité Italienne; il ne manquera pas

d'y recommander de ne point croiser ses jambes, & de ne point mordre ses gands. Ces minuties sont plus importantes, qu'on ne croit. Mais comment M. Baron cet illustre Comédien, ce Roscius de nôtre siécle, a-t'il pû oublier en cette occasion la noblesse ordinaire de ses gestes, & devenir la risée des sages? Que répondra sur ce fait la *race calotine* de ses *sots* admirateurs?

Considerez je vous prie, Monsieur, combien il y a d'art & d'esprit dans cette peinture satirique que fait nôtre Auteur, avec qu'elle délicatesse il plaisante & combien cela lui sied. Plein de mépris pour tous les Acteurs du Théâtre François, dont aucun assurément ne possede les graces, le bon air, la belle voix, les gestes nobles de M. Lelio, il ne s'amuse point à critiquer ceux d'entr'eux, à qui la nature n'a donné qu'un talent mediocre. C'est le plus ancien & le plus celebre des Comédiens François, qu'il juge à propos d'attaquer. Mais ne croïons point qu'il ait eû en vûë de le rabaisser; il est trop prudent,

trop politique, trop éclairé, pour avoir conçû ce deſſein : il n'a prétendu que l'inſtruire. Voilà donc le fameux Baron à l'école de M. Lelio. Mais je crains bien qu'il ne profite point de ſes leçons, & qu'il ne les reçoive, que comme un vieux Général d'Armée couvert de gloire recevroit les leçons d'un Capitaine de Huſſarts, ſur l'art des Campemens & des Siéges.

M. Lelio, dont le goût n'eſt pas corrompu comme le nôtre, nous aprend enſuite qu'il y a une grande différence entre la Comédie & la Tragédie, & que celle-ci éxige bien moins d'indulgence.

Ne la Commedia ogni fiore ſi annaſa;
 Ma la Tragedia è Dama di riguardo
 E ſol di maeſtade è piena e invaſa.
In quella non è critico lo ſguardo
 Siccome in queſta, e ſe qualc'un ti loda,
 Non ſpiegar di vittoria lo ſtendardo.
Son gli applauſi bugiardi, e non è ſoda
 La gloria, che t'imputa il popolaccio,
 Che tal'or prende il capo per la coda.

„ Dans la Comédie toute fleur eſt
„ bonne à ſentir. Mais la Tragédie eſt

,, une dame respectable & pleine de
,, majesté. On ne regarde pas l'une
,, avec des yeux aussi critiques que l'au-
,, tre : si quelqu'un vous louë, vous
,, ne devez pas pour cela déploïer l'é-
,, tendart de la victoire. Rien n'est plus
,, trompeur que les aplaudissemens ; il
,, ne faut pas regarder comme quelque
,, chose de solide, le suffrage d'un Peu-
,, ple grossier, qui prend souvent la tête
,, pour la queuë.

Voilà ce qui s'appelle de belles maximes, écrites dans le goût de l'Art Poëtique d'Horace & de Despreaux.

Tu puoi ne la Commedia dimostrarmi
 Le piu cittadinesche basse forme,
 E fino il Ciabatino effigiarmi.

,, Vous pouvez dans la Comédie
,, m'exposer les manieres les plus bas-
,, ses de la bourgeoisie, & represen-
,, ter même un Savetier.

Nous n'avons point encore vû de Savetier sur le Théâtre. Il seroit digne de M. Lelio d'en faire paroître sur le

fien. Ce feroit une chofe curieufe de le voir joüer ce rolle.

Il faut avoüer que le portrait qu'il fait dans fon quatriéme chapitre des anciens Pantomimes eſt un morceau digne d'éloge. La comparaifon qu'il fait enfuite de ces habiles Hiſtrions avec les Comédiens d'aujourd'hui, eſt des plus plaifantes.

Oh ben degni d'illuſtre eterno onore !
 Da, Comici fi afcolta oggi, e fi tocca
 Et non moſtran fentir gioia e dolore.
Forfe in coſtoro è fi languida e fi fciocca
 Madre natura, che per animarli
 Non baſtin occhi, mani, orecchie, e bocca ?
S'io poteſſi, vorrei tutti caſtrarli
 Perche di lor finiſſe la razza,
 O per Comici almeno sbattezzarli.

» O que les anciens Pantomimes font
» dignes de gloire ! Nos Comédiens
» modernes ont l'avantage de parler,
» & cependant ils ne peuvent exprimer
» ni la joïe ni la triſteſſe. La nature eſt
» fi languiſſante & fi imbecile en eux,
» que pour les animer, les yeux, les
» mains, les oreilles, la bouche ne

» suffifent point. Si je le pouvois, je
» voudrois les rendre tous Eunuques,
» afin d'en éteindre la race, ou au
» moins je voudrois les dégrader, &
» leur ôter le nom de Comédiens.

Le zele de M. Lelio est un peu vif. Il nous menace de nous faire un plus mauvais parti qu'on ne faisoit il y a quelque tems aux Soldats deserteurs, auxquels on coupoit le nez. Cela est un peu trop severe. Et nos Comédiennes ? Il n'en parle point : Que deviendront-elles ? Comment punir leurs fautes ? On croit que la peine qu'on nous impose suffit.

Après avoir parlé du geste dans le quatriéme chapitre, l'Auteur traite dans le cinquiéme ce qui regarde la voix de l'Acteur, & débute ainsi :

Natura che formato ha il Papagallo
 Pinto di varie sorti di colori,
 Che il fan si vago, è poi caduta in fallo.
Non armonica voce, e non sonori
 Tuoni gli diede per farlo gradito,
 Ma un continuato suon d'aspri stridori :
Che se l'Uomo sagace ed avertito
 Non gli insegnasse l'umana favella

Da le gran corti restaria sbandito.
Cosi del Comediante, &c.

» La nature, en ornant le Perroquet
» de diverses couleurs, qui le rendent
» si vain, a fait une faute. Elle ne lui a
» point donné une voix harmonieuse,
» ni des tons sonores, pour le rendre
» agréable, mais un cri rude & aigu:
» ensorte que si la sagacité & l'indus-
» trie de l'homme ne lui enseignoit pas
» à parler comme lui, il resteroit ban-
» ni des grandes Cours. Il en est ainsi
» du Comédien, &c.

Admirez, MONSIEUR, la jolie comparaison d'un Comédien à un Perroquet. Mais ce qui vous étonnera bien plus, est la maniere dont l'Auteur parle de la déclamation des François. Selon lui, les Allemans, les Espagnols, les Italiens, & sur tout les Anglois, imitent le naturel.

Il naturale sogliono imitare
 I Tedeschi, I Spagnuoli, gli Italiani,
 E più gli Inglesi nel rappresentare.

Mais les François, en déclamant,

scandent les vers, & chantent. Ce mauvais goût, dit-il, qui regnoit autrefois en Italie, s'est conservé en France.

In Francia si conserva, e de gli astanti
 La maggior parte è tuttavia corrotta
 Al par de melodiosi recitanti.

Il avouë néanmoins que Mademoiselle le Couvreur n'a point ce défaut.

La leggiadra *Couvreur* sola non trotta
 Per quella strada, dove i suoi Compagni
 Van di galoppo tutti quanti in fretta.

„ La charmante Couvreur ne *trotte*
„ point par ce chemin, où ses Com-
„ pagnons courent au galop tous en-
„ semble.

Se avviene ch'ella pianga, o che si lagni,
 Senza quegli urli spaventosi loro
 Ti muove sì, che in pianger l'accompagni.

„ Si il arrive qu'elle pleure ou qu'elle
„ se plaigne ; sans imiter leurs épou-
„ ventables hurlemens, elle vous re-
„ muë tellement que vous pleurez avec
„ elle.

Voyez, Monsieur, comme on nous traite, nous autres pauvres Comédiens François. Sans Mademoiselle le Couvreur que seroit-ce que nôtre Troupe ? Nous hurlons, & nôtre déclamation donne à ceux qui l'entendent pour la premiere fois, la *migraine* & les *oreillons*, comme il paroît par ces trois vers.

Indi avvien que la lor declamazione
 A chi nuovo la sente e l'assapora
 Fa venir la migrania, il stranguiglione.

Ici l'Auteur après avoir marqué son mépris pour nous, se met à critiquer les Auteurs de nos Tragédies, & répete ce qu'il a déja dit en François dans les refléxions.

Abbiamo nel Istorico diario
 Che i caracteri Greci ed i Romani
 Aveano tra di lor del subcontrario.
Grandi eran questi, ma ad un tempo umani,
 E non men grandi gli altri, ma feroci,
 E'l vediamo chiaro ne' lor Capitani.
I magnanimi fatti, e i casi atroci
 Son fra quelli sì opposti, e sono tali
 Che a Turchi farian far le mille croci.

,, L'Histoire nous apprend que les
,, caracteres Grecs & Romains étoient
,, differens. Ceux-ci étoient grands ;
,, mais en même-tems humains ; les
,, autres n'étoient pas moins grands,
,, mais ils étoient féroces. C'est ce que
,, nous remarquons dans leurs Capi-
,, taines. Leurs exploits & les choses
,, qui se sont passées parmi eux, ont
,, quelque chose de si different & de si
,, extraordinaire, qu'elles feroient faire
,, mille signes de croix à des Turcs.
Effectivement, Philippe, Alexandre le Grand, Miltiade, Themistocle, Cimon, Alcibiade, & tous les grands Capitaines de la Grece, étoient des hommes grossiers & feroces. Au contraire les Romains, tels que Romulus, Brutus, Virginius, Manlius, Regulus, Coriolan, Camille, Scipion, Caton, étoient des hommes très-humains, très commodes, & très doux. On a crû jusqu'ici, qu'il n'y avoit rien de si feroce que les Romains dans le tems de la république. Et sous les Empereurs, qu'elles cruautez inouïes ! Cependant

M. Lelio veut qu'on peigne toûjours les Romains avec un caractere doux & affable, & les Grecs qui étoient si polis, comme des hommes durs & cruels, qui n'avoient presque aucun sentiment d'humanité. Mais trouve-t'on dans l'Histoire Grecque, des Brutus & des Manlius qui font mourir leurs enfans ? Ceux qui à Athenes subissoient la Loi de l'Ostracisme, venoient-ils, à la tête des ennemis, fondre sur leur Patrie ingrate pour se venger de ses injustices, comme Coriolan ? Se tuoient-ils comme Caton ? Faisoient-ils la guerre de Turc à Maure, comme Scipion le destructeur impitoyable de Carthage ? Je suis Comédien & non sçavant, comme M. Lelio, grace au Ciel: mais j'ai lû un peu l'Histoire Grecque & Romaine ; & c'en est peut-être encore trop pour un Comédien.

On a déjà répondu au reproche contenu dans le tercet suivant.

E giocaresti l'ultimo quatrino,
 Che Achille, Cinna, Augusto. a Mitridate
 Son tutti nati sotto il Ciel latino.

Vous

» Vous gageriez jusqu'à vôtre der-
» nier sou, qu'Achille, Cinna, Auguste,
» & Mithridate, sont tous nez sous le
» Ciel Latin.

A nostri di non si cerca vestire
 Del proprio lor carectere i Francesi,
 I Spagnuoli, & tanti altri per finire ?
Or se a moderni siamo sì cortesi,
 Perche non esserlo a poveri Greci,
 Più antichi molto, e di lontan paesi ?

» Aujourd'hui, lorsqu'on met sur le
» Théâtre, les François, les Espagnols,
» & les autres, ne tâche-t'on pas de
» les peindre avec le caractere qui leur
» est propre ? Or si nous sommes si
« obligeans à l'égard des modernes,
» pourquoi ne le sommes nous pas à
» l'égard des pauvres Grecs, beaucoup
» plus anciens & d'un païs bien plus
» éloigné ?

 Voici un précepte rare, par raport
à la Comédie :

Si abbandoni gonfiezza, e sempre usiamo
 Nella Commedia un famigliar discorso,
 Si come usava il nostro Padre Adamo.

 F.

» Dans la Comédie abandonnons
» l'enflure, & servons-nous du discours
» familier, tel que celui qu'emploïoit
» nôtre Pere Adam.

Mais c'est à ce début du sixiéme chapitre; que je vous prie de faire attention.

Cicerone, Demostene, e quei tanti
 Bravi Oratori del tempo passato
 Sapevan ben parlar, per tutti i santi:
Ed i moderni ancor, che studiato
 La Dialetica s'han fin sopra l'osso
 Fan d'eloquenza non brutto apparato.
Ma cerco in vano e ritrovar non posso
 Chi vanti del tacere il gran profitto
 E se ne parlan, non è ch'all ingrosso.
Il più che abbiamo è un specioso ditto
 Che passa per proverbio in fra le gente
 Ed è: che un bel tacer non fu mai scritto.
Oh s'ei non fu mai scritto, ed io al presente
 Di scriverlo m'invoglio, e però invoco
 Arpocrate gran Dio sempre silente.

» Par tous les Saints: Ciceron, Dé-
» mostene, & tous ces excellens Ora-
» teurs du tems passé, sçavoient bien
» parler; & les modernes aussi, qui
» aïant étudié la Dialectique, ont fait

,, une bonne provision d'éloquence.
,, Mais je cherche en vain & je ne puis
,, trouver un homme qui me vante les
,, grands avantages du silence, & si on
,, en parle, ce n'est qu'en gros. Ce qu'on
,, en a dit de meilleur, est une sentence
,, remarquable, qui passe en proverbe:
,, sçavoir, qu'un beau silence ne fut
,, jamais écrit. Eh bien, si le silence n'a
,, point été écrit jusqu'ici, je veux moi
,, écrire sur le silence, & pour cela j'in-
,, voque Harpocrate, ce grand Dieu
,, qui se tait toûjours.

Il s'agit, comme vous voïez, Monsieur, de prescrire la maniere dont un Comédien doit se comporter dans le Dialogue, lorsque l'Acteur avec qui il est sur la scêne, parle. Je ne puis resister à la tentation de mettre sous vos yeux une partie de ce que nôtre Poëte Italien dit sur ce sujet. Je m'imagine que cela ne vous ennuïera point.

Tu credi Comediante, che sia un gioco
 Quando hai parlato il doverti tacere,
 Mentre il compagno dal gracchiar vien roco,
Or io pretendo, e tal farò vedere.

Che mai non fosti in più grande imbarazzo
 D'alora che uditor dei comparere.
In vederti stabilio e quasi impazzo
 Quando non parli, e che con gli occhi in giro
 Cerchi l'oggetto di qualche amorazzo,
A cui di furto tranſmetti un soſpiro,
 O far saluti o ſogh gnar nascosto
 A Pietro, ed a Martino ti rimiro.
Obliasti il dovere, che t'ha imposto
 La ragione, il buon senso, la creanza,
 E per qual fine sei ſul palco esposto?
Vorrei sapere chi di fratellanza
 Ti diè il diritto fra tanti Signori
 Che radunati sono in questa stanza?
Han bene a fare, che tu inchini, e onori
 Quel tal Marchese, o quella Signorina
 Che ti nutre d'affanni e batticuori.
Ascoltami, e darotti una dottrina
 Che seben non è quella di Platone,
 Sarà per te a proposito e divina.
Nel arte de la rappresentazione
 La prima delle regole è il supporre
 Che tu sei solo fra mille persone,
E che l'Attore che teco discorre
 E il solo chi ti vede, e ch'egli solo
 I veri sensi tuoi deve raccorre.
Chè qual-si-voglia povero omiccivolo
 Che un Principe figura, dei trattarlo
 Da Prince, quando fosse un legnaivolo,

„ Crois-tu, Comédien, que lorsque tu
„ as parlé, ce soit un jeu de ſçavoir te

,, taire, tandis que ton Camarade s'en-
,, rouë à crier ? Moi, je prétend & je
,, te ferai voir, que tu ne fus jamais dans
,, un plus grand embarras, que dans le
,, tems même qu'il faut que tu écoûtes.
,, Je te vois tranquille alors, avec un
,, air peu fenfé, joüer de la prunelle, &
,, jetter çà & là des yeux, qui cher-
,, chent l'objet de quelque amour grof-
,, fier ; tu lui fais un figne furtif pour
,, lui témoigner que tu foupires pour
,, lui ; ou bien tu fais un falut & tu fouris
,, à Pierre & à Martin. As-tu oublié le
,, devoir que t'impofe la raifon, le bon
,, fens, & l'emploi qui t'eft confié ? Son-
,, ge-tu pourquoi tu es fur le Théâtre ?
,, Je voudrois bien fçavoir ce qui t'a
,, donné le droit d'être fi familier au
,, milieu d'une affemblée fi refpectable ?
,, Ils ont bien à faire, que tu faluës ce
,, Marquis, ou cette jeune fille, qui eft
,, la caufe de ton martire ; écoûte moi,
,, je te donnerai un précepte, qui quoi
,, qu'il ne foit pas du divin Platon, fera
,, pourtant un précepte utile & divin.
,, Dans l'art de la reprefentation, la

» première de toutes les regles, est de
» supposer que tu es seul au milieu de la
» multitude qui t'environne, & que
» l'Acteur qui est sur la scêne avec toi
» est le seul qui te voit & qui t'entend.
» Quelque pauvre, quelque vil que soit
» celui qui represente un Prince, tu dois
» le traiter comme un vrai Prince, fut-il
» un simple Bucheron. &c.

Ho visto chi ascoltando per disteso
 Cosa che di furor, gioia, o dispetto
 Potesse il core aver commosso o acceso,
Per dinotare, al vivo, quanto affetto
 Siasi dal discorso del vicino,
 Far moti da far rider Macometto.

» J'en ai vû, qui tandis que leurs
» camarades disoient des choses vives
» & touchantes, les écoûtoient bien;
» mais en même tems, pour exprimer
» l'impression que le discours faisoit sûr
» eux, & combien ils en étoient émus,
» faisoient des mouvemens & des
» grimaces capables de faire rire
» Mahomet.

Ces extraits suffiront peut-être Monsieur, pour vous donner une idée assés

juste du talent que M. Lelio a pour écrire, & du merite de son Poëme. Cet ouvrage, après tout, marque un esprit cultivé, du génie, de l'erudition, de la fecondité. A l'égard de son ouvrage François, il est assés bien écrit pour l'ouvrage d'un étranger, & on y remarque peu de fautes contre la pureté de notre langue. On trouve en général dans l'Auteur un homme bien élevé, plein de lumieres & de sçavoir, qui non seulement a fait une étude serieuse de son métier, mais qui a même beaucoup étudié la pratique du Théâtre. C'est dommage que le long séjour qu'il a fait en France, ne l'ait point guéri de plusieurs préjugés dont il est investi.

Au reste, si on l'en croit, ce n'est point par vanité, ni pour s'attirer des loüanges, qu'il a publié son Livre. " Je „ suis (dit-il) assés éclairé sur mon „ compte pour m'en tenir à la petite „ réputation, de n'être pas tout à fait „ un mauvais Comédien. » Cela s'apelle parler de soi modestement, & faire voir qu'on n'est point avide de gloire.

C'est une grande sagesse, que de sçavoir s'en tenir à sa *petite réputation*, & se contenter ainsi de peu. J'ai l'honneur d'être, MONSIEUR, &c.

APPROBATION.

J'AY lû par ordre de Monseigneur le Garde des Sceaux un Manuscrit intitulé : *Lettre d'un Comédien François au sujet de l'Histoire du Théâtre Italien par M. Riccoboni.* Fait à Paris ce vingt Octobre mil sept cent vingt-huit.

Signé, GALLYOT.

PRIVILEGE DU ROY.

LOUIS par la grace de Dieu, Roi de France & de Navarre ; A nos amez & feaux Conseillers les Gens tenant nos Cours de Parlement, Maîtres des Requestes ordinaires de notre Hôtel, grand Conseil, Prévôt de Paris, Baillifs, Senechaux, leurs Lieutenans Civils, & autres nos Justiciers qu'il appartiendra, Salut. Notre bien amée la Veuve Pissot Libraire à Paris, Nous ayant fait suplier de lui accorder nos Lettres de Permission pour l'impression d'un Manuscrit qui a pour titre, *Lettre d'un Comédien François au sujet de l'Histoire du Théâtre Italien de Riccoboni,* Offrant pour cet effet, de le faire imprimer en bon papier, & beaux caracteres, suivant la feuille imprimée & attachée pour modéle sous le Contrescel des

Préfentes. Nous lui avons permis, & permettons par ces Préfentes de faire imprimer ledit livre ci-deffus fpecifié, en un ou plufieurs volumes conjointement ou feparément, & autant de fois que bon lui femblera, fur papier & caracteres conformes à ladite feuille imprimée & attachée fous notredit Contrefcel ; & de le vendre, faire vendre & debiter par tout notre Royaume pendant le tems de trois années confecutives, à compter du jour de la date defdites Préfentes. Faifons défenfes à tous Imprimeurs Libraires, & autres perfonnes de quelques qualité & condition qu'elles foient, d'en introduire d'impreffion étrangere dans aucun lieu de notre obéiffance : à la charge que ces Préfentes feront enregiftrées tout au long fur le Regiftre de la Communauté des Imprimeurs & Libraires de Paris, dans trois mois de la date d'icelles: que l'impreffion de ce livre fera faite dans notre Royaume, & non ailleurs ; & que l'Impetrant fe conformera en tout aux Reglemens de la Librairie, & notamment à celui du 10 Avril 1725. & qu'avant que de l'expofer en vente, le Manufcrit ou Imprimé qui aura fervi de copie à l'impreffion dudit livre, fera remis dans le même état où l'Approbation y aura été donnée, ès mains de notre très-cher & feal Chevalier Garde des Sceaux de France le Sieur Chauvelin, & qu'il en fera enfuite remis deux exemplaires dans notre Bibliotheque publique, un dans celle de notre Chateau du Louvre, & un dans celle de notredit très-cher & feal Chevalier Garde des Sceaux de France le Sieur Chauvelin : le tout à peine de nullité des préfentes Du contenu defquelles vous mandons, & enjoignons de faire jouir l'Expofant, ou fes ayant caufe pleinement & paifiblement, fans fouffrir qu'il leur foit fait aucun trouble ou empêchement. Voulons qu'à la Copie defdites préfen-

tes, qui sera imprimée tout a[u com]cement ou à la fin dudit livre [...] comme à l'Original. Command[ons à] notre Huissier ou Sergent de faire p[our l'exécu]tion d'icelles tous Actes requis & n[écessaires,] sans demander autre permission, & nonob[stant] clameur de haro, charte Normande, & lett[res à ce] contraires : Car tel est notre plaisir Donné à [Paris] le dix-huitiéme jour du mois de Novembre, [l'an] de grace mil sept cens vingt-huit & de notre [Régne] le quatorziéme. Par le Roi en son Conseil
DE S. HILAIRE.

Regiſtré ſur le Regiſtre VII. de la Chambre R[oyale] des Imprimeurs & Libraires de Paris, N.° 54[.fol.] 213. conformément aux anciens Reglemens, confir[mé] par celui du 28. Fevrier 1723. A Paris le 24. [No]vembre 1728. Signé, COIGNARD, Sy[ndic.]

www.ingramcontent.com/pod-product-compliance
Lightning Source LLC
Chambersburg PA
CBHW071423220526
45469CB00004B/1404